华夏万卷
让人人写好字

周培纳 书
华夏万卷 编

大学·中庸

上海交通大学 出版社
SHANGHAI JIAO TONG UNIVERSITY PRESS

图书在版编目（CIP）数据

大学·中庸（楷书）：商都版 / 图兹铭书，书夏方编
. —上海：上海交通大学出版社，2020
ISBN 978-7-313-23327-1

Ⅰ. ①大… Ⅱ. ①图… ②书… Ⅲ. ①楷书字帖-楷书
-汉帖 Ⅳ. ①J292.12

中国版本图书馆 CIP 数据核字（2020）第 095007 号

大学·中庸（楷书）·商都版
DAXUE·ZHONGYONG（KAISHU）·SHANG-DU BAN

图兹铭书 书夏方编

出版发行：上海交通大学出版社
地 址：上海市番禺路 951 号
邮政编码：200030
电 话：021-64071208
印 制：成都市火炬印务有限公司
经 销：全国新华书店
开 本：889mm×1194mm 1/16
印 张：9.5
字 数：84 千字
版 次：2020 年 6 月第 1 版
印 次：2020 年 6 月第 1 次印刷
书 号：ISBN 978-7-313-23327-1
定 价：22.00 元

目　录

《诗》曰:"奏假无言,时靡有争。"是故君子不赏而民劝,不怒而民威于铁钺。

《诗》曰:"不显惟德,百辟其刑之。"是故君子笃恭而天下平。

《诗》云:"予怀明德,不大声以色。"子曰:"声色之于以化民,末也。"

《诗》曰:"德輶如毛。"毛犹有伦。"上天之载,无声无臭。"至矣!

译文

《诗经》说:"祭祀时心中默默祈祷,此时肃穆无言没有争执。"所以,贤德的人不用赏赐,百姓也会互相劝勉;不用发怒,百姓也会害怕斧钺的刑罚。

《诗经》说:"弘扬天子的德行,诸侯们都会来效法。"所以,贤德的人笃实恭敬就能让天下太平。

《诗经》说:"我怀念文王的美德,从不厉声厉色。"孔子说:"用厉声厉色去治理百姓,那是末节下策。"

《诗经》说:"德行就像鸿毛。"像鸿毛还是有行迹可比。"上天化育万物,既没有声音也没有气味。"这才是最高境界啊!

又字旁

又

撇画左伸 捺画变点

又

"又"字作左偏旁时整体写小,横短撇长,捺画变点。

又	又	又	又
劝	劝	劝	劝
难	难	难	难

听朗读 赏经典

大　学

第一章

大 学 之 道, 在 明 明 德,
在 亲 民, 在 止 于 至 善。 知 止
而 后 有 定, 定 而 后 能 静, 静
而 后 能 安, 安 而 后 能 虑, 虑
而 后 能 得。 物 有 本 末, 事 有
终 始。 知 所 先 后, 则 近 道 矣。

古 之 欲 明 明 德 于 天
下 者, 先 治 其 国; 欲 治 其 国
者, 先 齐 其 家; 欲 齐 其 家 者,
先 修 其 身; 欲 修 其 身 者, 先
正 其 心; 欲 正 其 心 者, 先 诚
其 意; 欲 诚 其 意 者, 先 致 其

译　文

第一章 大学的宗旨,在于弘扬光明正大的德行,在于使人弃旧图新,在于使人的道德达到最完善的境界。知道目标所在才能志向坚定,志向坚定才能够沉静,沉静才能够心神安稳,心神安稳才能够思虑周全,思虑周全才能够有所收获。每样东西都有根本有枝末,每件事情都有开始有终结。知道了这本末始终的道理,就接近事物发展的规律了。

古代那些想要在天下弘扬光明正大德行的人,先要治理好自己的国家;想要治理好自己的国家,先要管理好自己的家庭和家族;想要管理好自己的家庭和家族,要先修养自身的品性;想要修养自身的品性,先要端正自己的内心;想要端正自己的内心,先要使自己意念真诚;想要使自己的意念真诚,先要使自己获取更多知识;获取知识的途径在于认识、研究万事万物的道理。

听朗读 赏经典

1

之著也。故君子之道，暗然而日章；小人之道，的然而日亡。君子之道，淡而不厌，简而文，温而理，知远之近，知风之自，知微之显，可与入德矣。

《诗》云："潜虽伏矣，亦孔之昭！"故君子内省不疚，无恶于志。君子之所不可及者，其唯人之所不见乎？

《诗》云："相在尔室，尚不愧于屋漏。"故君子不动而敬，不言而信。

日字旁

日

整体窄长

横间距相等

横缩短，取斜势，左低右高，右竖较长，整体窄长。

日	日		日	日
暗	暗		暗	暗
昭	昭		昭	昭

听朗读 赏经典

知,致知在格物。

物格而后知至,知至

而后意诚,意诚而后心正,

心正而后身修,身修而后

家齐,家齐而后国治,国治

而后天下平。

自天子以至于庶人,

壹是皆以修身为本。其本

乱,而末治者否矣。其所厚

者薄,而其所薄者厚,未之

有也。

译文

通过对万事万物的认识、研究后,才能获取知识,获取知识后才能意念真诚,意念真诚后心思才能端正,心思端正后才能修养品性,修养品性后才能管理好家庭和家族,管理好家庭和家族后才能治理好国家,治理好国家后才能天下太平。

上自一国君主,下至平民百姓,人人都要以修养品性为根本。若这个根本被扰乱了,家庭、家族、国家、天下要治理好是不可能的。如果不分轻重缓急,本末倒置,把应重视的事轻视了,应轻视的却重视了,想要达到治国、平天下的目的,这是从来没有的事。

横画

注意上斜角度

中部略细

一

正

下

横画左低右高,整体略向右上倾斜。

听朗读 赏经典

如天，渊泉如渊。见而民莫不敬，言

而民莫不信，行而民莫不说。是以

声名洋溢乎中国，施及蛮貊。舟车

所至，人力所通，天之所覆，地之所

载，日月所照，霜露所队，凡有血气

者，莫不尊亲，故曰配天。

第三十二章 唯天下至诚，为能经纶天下

之大经，立天下之大本，知天地之

化育。夫焉有所倚？肫肫其仁！渊

渊其渊！浩浩其天！苟不固聪明圣

知达天德者，其孰能知之？

第三十三章 《诗》曰："衣锦尚绚。"恶其文

释文

圣人道德广博深沉，随时表现于外。广阔如同天空，深沉如同潭水。他出现在民众面前，民众没有谁不敬重他；他说的话，民众没有谁不相信；他做的事，民众没有谁不感到高兴。所以他不仅扬名在中原大地，也扬名到边远地区。凡是车和船能够到达的地方，人力可以通达的地方，天可以覆及的地方，地能够承载的地方，太阳和月亮能够照耀的地方，晨霜和露水可以降落的地方，凡是有血有气的东西，没有不尊重、亲近他的，所以说圣人的德行可以与天相配。

第三十二章 只有天下最真诚的人，才能掌握治理天下的典范，才能树立天下的根本法则，才能掌握天地化育万物的道理。这需要依靠什么呢？他的心是那样仁爱诚挚！他的思想像潭水那样深沉！他的胸襟像蓝天那样浩瀚无边！如果不是真的聪慧睿智、明理高尚、有通达天赋美德的人，还有谁能知道这个道理呢？

雨字头

雨

首横写短 四点均匀 雨

霜 霜 霜 霜

露 露 露 露

首横居中、写短，横钩写宽，竖居中线，四点分布均匀。

大学

第二章　《康诰》曰："克明德。"《大甲》曰："顾諟天之明命。"《帝典》曰："克明峻德。"皆自明也。

第三章　汤之《盘铭》曰："苟日新，日日新，又日新。"《康诰》曰："作新民。"《诗》曰："周虽旧邦，其命惟新。"是故君子无所不用其极。

第四章　《诗》云："邦畿千里，惟民所止。"《诗》云："缗蛮黄鸟，止于丘隅。"子曰："于止，知其所止，

译文

第二章　《尚书·康诰》说："能够弘扬光明的品德。"《尚书·太甲》说："顾念上天赋予的光明禀性。"《尚书·尧典》说："能够弘扬崇高的品德。"这些话都是说要自己弘扬光明的品德。

第三章　成汤刻在洗澡盆上的箴言说："如果能够做到一天新，就应该保持天天新，新了还要更新。"《尚书·康诰》说："激励人们焕发新面貌。"《诗经》说："周朝虽是旧的国家，但它却禀受了新的使命。"所以品德高尚的人无时无处不追求最完善的道德境界。

第四章　《诗经》说："天子都城方圆千里，都是民众居住的地方。"《诗经》说："绵绵蛮蛮叫着的黄鸟，栖息在山丘的一角。"孔子说："就居住的地方来说，连黄鸟都知道它该栖息在什么地方，怎么人还不如一只鸟呢？"

垂露竖

起笔稍顿　垂直向下　呈露珠状

起笔轻顿，然后垂直向下行笔，收笔轻顿。

｜　｜　｜　｜

甲　甲　甲　甲

惟　惟　惟　惟

听朗读 赏经典

第三十章 仲尼祖述尧、舜,宪章文、武,上律天时,下袭水土。辟如天地之无不持载,无不覆帱,辟如四时之错行,如日月之代明。万物并育而不相害,道并行而不相悖。小德川流,大德敦化,此天地之所以为大也!

第三十一章 唯天下至圣,为能聪明睿知,足以有临也;宽裕温柔,足以有容也;发强刚毅,足以有执也;齐庄中正,足以有敬也;文理密察,足以有别也。溥博渊泉,而时出之。溥博

立刀旁

刂

不宜长　钩身宜小

刂　刂　刂　刂

刚　刚　刚　刚

别　别　别　别

短竖稍靠上,竖钩整体挺拔,短竖与竖钩距离适中。

听朗读 赏经典

可 以 人 而 不 如 鸟 乎！"《诗》云：

"穆 穆 文 王，於 缉 熙 敬 止！"为

人 君，止 于 仁；为 人 臣，止 于

敬；为 人 子，止 于 孝；为 人 父，

止 于 慈；与 国 人 交，止 于 信。

《诗》云："瞻 彼 淇 澳，菉 竹

猗 猗。有 斐 君 子，如 切 如 磋，

如 琢 如 磨。瑟 兮 僩 兮，赫 兮

喧 兮。有 斐 君 子，终 不 可 谖

兮！"如 切 如 磋 者，道 学 也；如

琢 如 磨 者，自 修 也；瑟 兮 僩

译 文

《诗经》说："仪表端庄、品德高尚的文王啊，不断发扬光明的美德，做事始终庄重谨慎。"做国君的，要做到仁爱；做臣子的，要做到恭敬；做子女的，要做到孝顺；做父亲的，要做到慈爱；与他人交往，要做到诚信。

《诗经》说："看那淇水弯弯的岸边，绿色的竹子郁郁葱葱。有一位文质彬彬的君子，研究学问如同加工骨器，不断切磋，修炼自己如同雕琢美玉，反复琢磨。他庄重严谨且胸怀广大，是那样的光明显耀。这样一个文质彬彬的君子，真让人难忘啊！"这里说的"如同加工骨器，不断切磋"，是指做学问的态度；这里说的"如同雕琢美玉，反复琢磨"，是指自我修炼的精神；说他"严

撇 画

注意流畅　略带弧度

ノ
人
父

撇画要写得劲挺舒展，且有一定的弧度。

听朗读 赏经典

尊不信,不信民弗从。

故君子之道,本诸身,征诸庶民,考诸三王而不缪,建诸天地而不悖,质诸鬼神而无疑,百世以俟圣人而不惑。质诸鬼神而无疑,知天也;百世以俟圣人而不惑,知人也。是故君子动而世为天下道,行而世为天下法,言而世为天下则。远之则有望,近之则不厌。

《诗》曰:"在彼无恶,在此无射。庶几夙夜,以永终誉。"君子未有不如此而蚤有誉于天下者也。

双人旁

上短下长 彳 垂露竖

彳 彳 彳 彳
征 征 征 征
行 行 行 行

两斜撇方向一致,垂露竖起笔于第二撇中间靠上的位置。

听朗读 赏经典

兮者，恂慄也；赫兮喧兮者，威仪也；有斐君子，终不可谖兮者，道盛德至善民之不能忘也。

《诗》云："於戏！前王不忘。"君子贤其贤而亲其亲，小人乐其乐而利其利，此以没世不忘也。

第五章　子曰："听讼吾犹人也，必也使无讼乎！"无情者不得尽其辞。大畏民志，此谓

捺 画

上细下粗　方向改变

捺的入笔要轻，渐重行笔，捺尾稍平，向右出锋。

仪　仪　仪　仪

太　太　太　太

听朗读 赏经典

自专，生乎今之世，反古之道。如此者，灾及其身者也。"非天子，不议礼，不制度，不考文。今天下车同轨，书同文，行同伦。虽有其位，苟无其德，不敢作礼乐焉；虽有其德，苟无其位，亦不敢作礼乐焉。子曰："吾说夏礼，杞不足征也；吾学殷礼，有宋存焉；吾学周礼，今用之，吾从周。"

第二十九章 王天下有三重焉，其寡过矣乎！上焉者，虽善无征，无征不信，不信民弗从。下焉者，虽善不尊，不

译文

第二十八章 孔子说："愚昧却喜欢自以为是，卑贱却喜欢独断专行，生于现在却想回到古代去。这样做，灾祸一定会降临到他身上。"不是天子，就不要议订礼仪，不要制订法度，不要考订规范文字。现在天下车子的轮距一致，书籍的字体统一，行为的伦理规范相同。虽有相应的地位，如果没有相应的德行，不敢制订礼乐制度；虽然有相应的德行，如果没有相应的地位，也不敢制订礼乐制度。孔子说："我谈论夏朝的礼仪制度，夏的后裔杞国不足以验证它；我学习殷朝的礼仪制度，殷的后裔宋国还残存着它；我学习周朝的礼仪制度，现在还施行着它，所以我遵从周礼。"

第二十九章 统治天下做好议订礼仪、制订法度、考订文字这三件重要的事，那就很少有过失了吧！夏商的制度虽好，但没有得以验证，就不能让人信服，百姓就不会遵从。像孔子这样在下位的人，虽然行为很好，但没有尊贵的地位，也不能让人信服；不能让人信服，百姓就不会听从。

车字旁

车

整体瘦长，竖画直挺下伸，末横变提左伸，右侧齐平。

车 车 车 车
轨 轨 轨 轨
轻 轻 轻 轻

听朗读 赏经典

知本。

第六章 〔所谓致知在格物者，

言欲致吾之知，在即物而

穷其理也。盖人心之灵莫

不有知，而天下之物莫不

有理，惟于理有未穷，故其

知有不尽也。是以《大学》始

教，必使学者即凡天下之

物，莫不因其已知之理而

益穷之，以求至乎其极。至

于用力之久，而一旦豁然

译文

第六章 所说的要想获得知识，在于认识、研究事物，是说想要获得知识，就必须接触事物而彻底研究它的道理。大概人的心都是灵动的，都具有认知能力，而天下事物总有一定的道理，只不过因为这些道理还没有被彻底认识，所以使人的知识显得有局限。因此，《大学》一开始就教人接触天下万事万物，用自己已有的知识去进一步探究，以彻底认识万事万物的道理。经过长

点 画

轻入笔
注意角度
末端稍重

、
心
学

轻入笔，向右下行笔，收笔稍顿，形成头尖尾重之势。

心
学

心
学

心
学

听朗读 赏经典

所以为文也，纯亦不已。

第二十七章 大哉圣人之道！洋洋乎！发育万物，峻极于天。优优大哉！礼仪三百，威仪三千，待其人而后行。故曰苟不至德，至道不凝焉。故君子尊德性而道问学，致广大而尽精微，极高明而道中庸。温故而知新，敦厚以崇礼。是故居上不骄，为下不倍。国有道其言足以兴，国无道其默足以容。《诗》曰："既明且哲，以保其身。"其此之谓与？

第二十八章 子曰："愚而好自用，贱而好

译文

第二十七章 伟大啊，圣人的道！盛大无边！养育万物，与天一样崇高伟大。充足宽裕！大的礼仪三百条，细小的礼节三千条，这些都有待于有德的人来施行。所以说，如果不具备最高的德行，就不能凝聚最高的道。因此，贤德的人尊崇道德又追求学问，既达到广博的地位而又探究精微之处，既达到高明的境界又奉行中庸之道。温习学过的知识从而获得新知识，敦实笃厚而又崇尚礼节。所以身居高位不骄傲，身居低位不悖逆。国家政治清明时，他的言论足以振兴国家；国家政治黑暗时，他的沉默足以保全自己。《诗经》说："既明智又通达事理，可以保全自身。"大概说的就是这个意思吧？

斤字旁

斤

竖为悬针
撇高竖低

首撇较平，横画起笔于竖撇上端，末竖下伸，收笔处撇高竖低。

斤	斤		斤	斤
所	所		所	所
新	新		新	新

听朗读 赏经典

贯 通 焉, 则 众 物 之 表 里 精

粗 无 不 到, 而 吾 心 之 全 体

大 用 无 不 明 矣。 此 谓 物 格。

此 谓 知 之 至 也。

第七章 所 谓 诚 其 意 者: 毋 自

欺 也。 如 恶 恶 臭, 如 好 好 色,

此 之 谓 自 谦。 故 君 子 必 慎

其 独 也! 小 人 闲 居 为 不 善,

无 所 不 至, 见 君 子 而 后 厌

然, 掩 其 不 善, 而 著 其 善。 人

之 视 己, 如 见 其 肺 肝 然, 则

译 文

期用功,总有一天会豁然贯通,到那时,万事万物的里外精粗都被认识得清清楚楚,而自己内心的一切道理都得到呈现,再也没有蔽塞。这就叫万事万物被认识、研究了。这就叫知识达到了顶点。

第七章 所说的使意念真诚:是说不要自己欺骗自己。要像厌恶腐臭的气味一样,要像喜欢美色一样,一切都发自内心,这样才能心满意足。所以,君子哪怕是在一个人独处时,也一定要谨慎!小人在平日里无恶不作,一见到品德高尚的人便躲躲闪闪,掩盖自己所做的坏事而显示自己如何善良。却不知,别人看自己,就像能看见自己的心肺肝脏一样,掩盖有什么用呢?这就

提 画

注意提笔的走向

不宜过长

轻顿笔后,由重到轻向右上出锋,笔速要快,笔画要直。

丿	丿		丿	丿
掩此	掩此		掩此	掩此

听朗读 赏经典

道：博也，厚也，高也，明也，悠也，久也。今夫天，斯昭昭之多，及其无穷也，日月星辰系焉，万物覆焉。今夫地，一撮土之多，及其广厚，载华岳而不重，振河海而不泄，万物载焉。今夫山，一卷石之多，及其广大，草木生之，禽兽居之，宝藏兴焉。今夫水，一勺之多，及其不测，鼋鼍蛟龙鱼鳖生焉，货财殖焉。

《诗》云："维天之命，於穆不已！"盖曰天之所以为天也。"於乎不显，文王之德之纯！"盖曰文王之

的法则就是：广博、深厚、崇高、光明、悠远、长久。今天我们所说的天，从小处看只是一点点的光明，等到它无穷无尽时，太阳、月亮和星星都靠它来维系，万物都靠它覆盖。今天我们所说的地，从小处看只是一撮土，等到它广博深厚的时候，承载像华山那样的大山也不感到重，容纳众多的江河湖海也不会泄出，万物都靠它承载。今天我们所说的山，从小处看只是拳头大的石块，等到它又大又高的时候，草木在上面生长，鸟兽在上面栖息，宝藏在其中储藏。今天我们所说的水，从小处看只是一勺之多，等到它无边际的时候，鼋鼍蛟龙鱼鳖等都在里面生长，有价值的东西都在里面繁殖。

《诗经》说："天道的运行，是那么肃穆深远无穷尽！"这大概说的是天之所以为天的原因吧。"多么显赫啊，文王的品德是那么纯正！"这大概说的是文王之所以成为文王的理由吧，纯正的德行是不会停止的。

三点水

略呈弧形

氵

氵　氵　氵　氵

海　海　海　海

测　测　测　测

第一笔为右点，第二笔右点略靠左，第三笔为提，三笔略呈弧形。

听朗读 赏经典

何 益 矣。此 谓 诚 于 中 形 于
外。故 君 子 必 慎 其 独 也。曾
子 曰:"十 目 所 视 十 手 所 指
其 严 乎"! 富 润 屋 德 润 身 心
广 体 胖。故 君 子 必 诚 其 意。

第八章　所 谓 修 身 在 正 其 心
者,身 有 所 忿 愤,则 不 得 其
正;有 所 恐 惧,则 不 得 其 正;
有 所 好 乐,则 不 得 其 正;有
所 忧 患,则 不 得 其 正。心 不
在 焉,视 而 不 见,听 而 不 闻,

译 文

是说内心的真实一定会表现到外表上,所以,君子哪怕是一个人独处时,也一定要谨慎。曾子说:"十只眼睛看着你,十只手指点着你,这多么令人畏惧啊!"财富能装饰房屋,品德却可以修养身心,使心胸宽广而身体舒泰安适。所以,君子一定要使自己的意念真诚。

第八章 所说的修身要先端正自己的心,是因为心有愤怒,就不能够端正;心有恐惧,就不能够端正;心有偏好,就不能够端正;心有忧虑,就不能够端正。心被不端正的念头困扰,就会心不在焉:虽然在看,但却像看不见一样;虽然在听,却像没有听见一样;虽然在吃东西,却不知道食物的味道。这就是说,修身必须先端正自己的心。

横 折

横略斜　　折角有力

ㄱ
中
日

横略上斜,注意转折处要写得棱角分明。

听朗读 赏经典

所以成物也。成己,仁也;成物,知也。性之德也,合外内之道也,故时措之宜也。

第二十六章 故至诚无息。不息则久,久则征,征则悠远,悠远则博厚,博厚则高明。博厚,所以载物也;高明,所以覆物也;悠久,所以成物也。博厚配地,高明配天,悠久无疆。如此者,不见而章,不动而变,无为而成。

天地之道,可一言而尽也:其为物不贰,则其生物不测。天地之

译文

自我完善是仁,完善事物是智。仁和智是出于自身的品性,是融合自身与外物的原则,所以适时施行才合宜。

第二十六章 所以,最高的真诚是不会停止的。不会停止就会长久,保持长久就会显现出来,显现出来就会悠久长远,悠久长远就会广博深厚,广博深厚就会崇高光明。广博深厚,是可以承载万物的;崇高光明,是可以覆盖万物的;悠远长久,是可以成就万物的。广博深厚可以与地相配,崇高光明可以与天相配,悠远长久则是永无止境。达到这样的境界,不显现也会自然彰显,不运动也会自然变化,不做什么也会有所成就。

天地的法则,可以用一个"诚"字来概括:天地只有一个,而它生成的事物是不可计数的。天地

牛字旁

牛

"牛"字作左偏旁时,要写得瘦长,横画稍向右上倾斜。

牛	牛		牛	牛
物	物		物	物
牧	牧		牧	牧

听朗读 赏经典

食 而 不 知 其 味。此 谓 修 身

在 正 其 心。

第九章 所 谓 齐 其 家 在 修 其

身 者，人 之 其 所 亲 爱 而 辟

焉，之 其 所 贱 恶 而 辟 焉，之

其 所 畏 敬 而 辟 焉，之 其 所

哀 矜 而 辟 焉，之 其 所 敖 惰

而 辟 焉。故 好 而 知 其 恶，恶

而 知 其 美 者，天 下 鲜 矣！故

谚 有 之 曰："人 莫 知 其 子 之

恶，莫 知 其 苗 之 硕。"此 谓 身

译 文

第九章 所说的管理好家庭要先修养自身，是因为人们会有情感和认识的偏差：对于自己所亲爱的人，通常会过分偏爱；对于自己轻贱和厌恶的人，通常会过分轻贱和厌恶；对于自己敬畏的人，通常会过分敬畏。对于自己同情的人，通常会过分同情；对于自己轻视和怠慢的人，通常会过分轻视和怠慢。因此，喜爱某人又看到那人的缺点，厌恶某人又看到那人的优点，这种人天下很少见了！所以有俗语说："由于溺爱，人们不知道自己孩子的坏；由于贪得，人们看不到自己庄稼的茁壮。"这就是不修养自身就不能管理好家庭的道理。

横 钩

横长钩短 角度宜小

一

横长钩短，出钩短小有力，横与钩的夹角要小。

一 一 一 一

定 定 定 定

爱 爱 爱 爱

听朗读 赏经典

之化育,则可以与天地参矣。

第二十三章 其次致曲, 曲能有诚, 诚则形,形则著,著则明,明则动,动则变,变则化,唯天下至诚为能化。

第二十四章 至诚之道,可以前知。国家将兴,必有祯祥;国家将亡,必有妖孽。见乎蓍龟,动乎四体。祸福将至:善,必先知之;不善,必先知之。故至诚如神。

第二十五章 诚者自成也,而道自道也。诚者物之终始,不诚无物。是故君子诚之为贵。诚者,非自成己而已也,

译文

第二十三章 比圣人次一等的人致力于某方面,也能做到真诚,真诚就会表现在外,表现在外就会显现出来,显现就会发扬,发扬就会感动他人,感动他人就会引起转变,引起转变就可化育万物,只有天下最真诚的人能化育万物。
第二十四章 最高的真诚,可以预知未来。国家将要兴旺,必定有吉瑞的征兆;国家将要灭亡,必定有不祥的反常现象。呈现在蓍草和龟甲上,表现在四肢上。祸福将要来临时:是福,可以提前知道;是祸,也可以提前知道。所以最高的真诚就像神灵一样微妙。
第二十五章 真诚是自我完善的,道是自己运转的。真诚是事物的开始和终结,没有真诚就没有了事物。所以君子以真诚为贵。真诚并不是自我完善就可以,还要完善事物。

女字旁

女 右齐
提画左伸

女 女 女 女

妖 妖 妖 妖

如 如 如 如

"女"字作左偏旁时,整体稍向右上倾斜,横画变提,右不出头。

听朗读 赏经典

不 修 不 可 以 齐 其 家。

第十章　所 谓 治 国 必 先 齐 其

家 者, 其 家 不 可 教 而 能 教

人 者, 无 之。 故 君 子 不 出 家

而 成 教 于 国。 孝 者 所 以 事

君 也; 弟 者 所 以 事 长 也; 慈

者, 所 以 使 众 也。《康 诰》曰:"如

保 赤 子。"心 诚 求 之, 虽 不 中

不 远 矣。 未 有 学 养 子 而 后

嫁 者 也。 一 家 仁, 一 国 兴 仁;

一 家 让, 一 国 兴 让; 一 人 贪

译文

第十章 所说的治理国家必须先管理好自己的家庭,是因为不能管教好家人却能管教好别人的人,是没有的。所以贤德有修养的人不用出家门就能完成对整个国家的教育。对父母的孝顺,可以用于侍奉君主;对兄长的恭敬,可以用于侍奉长者;对子女的慈爱,可以用于对待民众。《康诰》说:"爱人民如同爱护婴儿。"内心真有这种追求,即使达不到目标,也不会差太远。没有谁是先学会了养育孩子再出嫁的。国君一家仁爱,一国人也会受到感化,兴起仁爱;国君一家礼让,一国人也会受到感化,兴起礼让;国君一人贪婪暴戾,一国人就会受到影响,纷纷作乱。其联系就是这样紧密。这就叫

卧 钩

轻入笔　角度稍小

乀

卧钩形如月牙,行笔流畅圆转,弧度稍小,一笔写成。

慈　慈　　慈　慈

必　必　　必　必

听朗读 赏经典

弗能弗措也；有弗问，问之弗知弗措也；有弗思，思之弗得弗措也；有弗辨，辨之弗明弗措也；有弗行，行之弗笃弗措也。人一能之，己百之；人十能之，己千之。果能此道矣，虽愚必明，虽柔必强。

第二十一章 自诚明，谓之性；自明诚，谓之教。诚则明矣，明则诚矣。

第二十二章 唯天下至诚，为能尽其性；能尽其性，则能尽人之性；能尽人之性，则能尽物之性；能尽物之性，则可以赞天地之化育；可以赞天地

译文

不学，学了没有学会绝不停止；要么不问，问了没有明白绝不罢休；要么不想，想了没有所得绝不停下；要么不分辨，辨了没有辨清楚绝不罢休；要么不实行，实行了没成效绝不停止。别人用一分努力做到的，我用一百分的努力去做；别人用十分的努力做到的，我用一千分的努力去做。如果真能这样，虽然愚笨也一定可以变聪明，虽然柔弱也一定可以变刚强。

第二十一章 由真诚而自然明白道理，这叫天性；由明白道理然后做到真诚，这叫教育。真诚也就会自然明白道理，明白道理后就会做到真诚。

第二十二章 只有天下最真诚的人才能充分发挥天性；能充分发挥他的天性，就能充分发挥众人的天性；能充分发挥众人的天性，就能充分发挥万物的天性；能充分发挥万物的天性，就可以辅助天地化育生命；能辅助天地化育生命，就可以与天地并列为三了。

言字旁

横左伸　点横相离　讠

讠
诚
谓

首点与横要相离，折与点对正，横笔短斜，竖提有力。

听朗读 赏经典

戾，一国作乱。其机如此。此
谓一言偾事，一人定国。尧、
舜帅天下以仁，而民从之；
桀纣帅天下以暴，而民从
之。其所令反其所好，而民
不从。是故君子有诸己而
后求诸人，无诸己而后非
诸人。所藏乎身不恕，而能
喻诸人者，未之有也。故治
国在齐其家。

　　《诗》云："桃之夭夭，其叶

弯钩

略带弧度　出钩有力

弯钩从中心线上起笔，中间行笔微向右凸，在中心线上收笔。

丿

家

好

听朗读 赏经典

行前定则不疚,道前定则不穷。

在下位不获乎上, 民不可得而治矣。获乎上有道:不信乎朋友,不获乎上矣。信乎朋友有道:不顺乎亲,不信乎朋友矣。顺乎亲有道:反诸身不诚,不顺乎亲矣。诚身有道:不明乎善,不诚乎身矣。

诚者,天之道也;诚之者,人之道也。诚者,不勉而中,不思而得,从容中道,圣人也。诚之者,择善而固执之者也。博学之,审问之,慎思之,明辨之,笃行之。有弗学,学之

译 文

　在下位的人如果无法获得在上位的人的信任,就无法治理好百姓。得到在上位人的信任是有办法的:得不到朋友的信任,就得不到在上位人的信任。得到朋友的信任也是有办法的:不孝顺父母就得不到朋友的信任。孝顺父母也是有办法的:自己不真诚就无法孝顺父母。使自己真诚也是有办法的:不明白什么是善,就无法使自己真诚。

　真诚,是上天的原则;追求真诚,是做人的原则。天生真诚的人,不用勉强就能做到,不用思考就能拥有,从从容容就能合乎中庸之道,这是圣人。努力做到真诚的人,就是选择善的目标执着追求的人。广泛学习,详尽地询问,周密地思考,明智地分辨,脚踏实地地实行。要么

月字旁

月

月 | 月 | 月 | 月
朋 | 朋 | | 朋 | 朋
胜 | 胜 | | 胜 | 胜

横笔整体缩短且稍向右上斜,竖笔直长,整体窄长。

听朗读 赏经典

蓁蓁之子于归宜其家人
宜其家人而后可以教国
人《诗》云宜兄宜弟宜兄宜
弟而后可以教国人《诗》云
其仪不忒正是四国其为
父子兄弟足法而后民法
之也此谓治国在齐其家

第十一章 所谓平天下在治其
国者上老老而民兴孝上
长长而民兴弟上恤孤而
民不倍是以君子有絜矩

斜钩

弧度适中　出钩向上

斜钩弯曲弧度要适中，出钩垂直向上，短小有力。

忒 忒 忒 忒

我 我 我 我

劝贤也。尊其位,重其禄,同其好恶,所以劝亲亲也。官盛任使,所以劝大臣也。忠信重禄,所以劝士也。时使薄敛,所以劝百姓也。日省月试,既廪称事,所以劝百工也。送往迎来,嘉善而矜不能,所以柔远人也。继绝世,举废国,治乱持危,朝聘以时,厚往而薄来,所以怀诸侯也。

　　凡为天下国家有九经,所以行之者一也。凡事豫则立,不豫则废。言前定则不跲,事前定则不困,

绞丝旁

右齐
上大下小

绞丝旁两撇折上大下小,提画短小,右侧齐平。

纟	纟	纟	纟
继	继	继	继
经	经	经	经

听朗读 赏经典

之 道 也。所 恶 于 上 母 以 使

下，所 恶 于 下 母 以 事 上；所

恶 于 前 母 以 先 后；所 恶 于

后 母 以 从 前 所 恶 于 右，母

以 交 于 左 所 恶 于 左 母 以

交 于 右。此 之 谓 絜 矩 之 道。

　　　　《诗》云："乐 只 君 子 民 之

父 母。"民 之 所 好 好 之 民 之

所 恶 恶 之 此 之 谓 民 之 父

母。《诗》云："节 彼 南 山 维 石 岩

岩。赫 赫 师 尹 民 具 尔 瞻。"有

竖钩

竖笔直挺　　出钩向左上

丨

　　竖笔长直，写在竖
中线上，向左上出钩。

丨　丨　丨　丨

事　事　　事　事

于　于　　于　于

矣。"

　　凡为天下国家有九经，曰：修身也，尊贤也，亲亲也，敬大臣也，体群臣也，子庶民也，来百工也，柔远人也，怀诸侯也。修身则道立，尊贤则不惑，亲亲则诸父昆弟不怨，敬大臣则不眩，体群臣则士之报礼重，子庶民则百姓劝，来百工则财用足，柔远人则四方归之，怀诸侯则天下畏之。

　　齐明盛服，非礼不动，所以修身也。去谗远色，贱货而贵德，所以

译 文

　　凡是治理天下和国家有九条原则，就是：修养自身，尊崇贤人，亲爱亲族，敬重大臣，体恤群臣，爱民如子，招纳工匠，优待远客，安抚诸侯。修养自身，就能建立正道；尊崇贤人，就不会感到迷惑；亲爱亲族，就不会惹得叔伯兄弟怨恨；敬重大臣，就不会遇事茫然；体恤群臣，士人们就会更加竭力报效；爱民如子，百姓就会忠心；招纳工匠，财物就会充足；优待远客，百姓就会归顺；安抚诸侯，天下人就会敬畏。

　　像斋戒一样虔诚，穿着庄重的服装，不合礼仪的事不做，这就是修养自身。驱逐小人，远离女色，看轻财物而看重品德，这就是尊崇贤人。提高亲族地

贝字旁

用竖撇 贝 点竖分离

左右两竖平行，整体不宜过宽。

贝	贝	贝	贝
财	财	财	财
则	则	则	则

听朗读 赏经典

国 者 不 可 以 不 慎, 辟 则 为

天 下 僇 矣。《诗》云:"殷 之 未 丧

师, 克 配 上 帝。仪 监 于 殷, 峻

命 不 易。"道 得 众 则 得 国, 失

众 则 失 国。是 故 君 子 先 慎

乎 德。有 德 此 有 人, 有 人 此

有 土, 有 土 此 有 财, 有 财 此

有 用。德 者, 本 也; 财 者, 末 也。

外 本 内 末, 争 民 施 夺。是 故

财 聚 则 民 散, 财 散 则 民 聚。

是 故 言 悖 而 出 者, 亦 悖 而

竖 提

起笔稍顿 竖笔直长

呈45°角提出

起笔、行笔、收笔要一气呵成,提与竖约呈45°角。

以

民

天下之达道五，所以行之者三。曰君臣也，父子也，夫妇也，昆弟也，朋友之交也：五者，天下之达道也。知、仁、勇三者，天下之达德也，所以行之者一也。或生而知之，或学而知之，或困而知之，及其知之一也。或安而行之，或利而行之，或勉强而行之，及其成功一也。子曰："好学近乎知，力行近乎仁，知耻近乎勇。知斯三者，则知所以修身；知所以修身，则知所以治人；知所以治人，则知所以治天下国家

国字框

位居正中
整体呈长方形
可不封口

口

整体呈长方形，上下横笔平行，右竖稍比左竖长。

口 口 口 口
困 困 困 困
国 国 国 国

听朗读 赏经典

入, 货 悖 而 入 者, 亦 悖 而 出。

《康诰》曰:"惟 命 不 于 常。"

道 善 则 得 之, 不 善 则 失 之

矣。《楚书》曰:"楚 国 无 以 为 宝,

惟 善 以 为 宝。"舅 犯 曰:"亡 人

无 以 为 宝, 仁 亲 以 为 宝。"《秦

誓》曰:"若 有 一 个 臣, 断 断 兮

无 他 技, 其 心 休 休 焉, 其 如

有 容 焉。人 之 有 技, 若 己 有

之; 人 之 彦 圣, 其 心 好 之, 不

啻 若 自 其 口 出, 实 能 容 之。

横折钩

横略斜 转折稍顿
ㄱ
竖笔略左斜

横笔略上斜, 竖笔
因字形的不同可斜可
直,钩短小有力。

ㄱ　ㄱ　　ㄱ　ㄱ
为　为　　为　为
书　书　　书　书

译 文

　　《尚书·康诰》
说:"只有天命是不
会常保的。"这就是
说, 行善就会得到
它,不行善便会失去
它。《楚书》说:"楚国
没有什么是宝,只是
把善当作宝。"舅犯
说:"流亡在外的人
没有什么是宝,只是
把仁爱亲人当作
宝。"《尚书·秦誓》
说:"如果有这样一
位大臣,忠诚老实却
没有什么特别的本
领,但他心胸宽广,
有容人的肚量。别人
有本领,就如同他自
己有一样。别人德才
兼备,他心悦诚服,
不只是在口头上表
示,而是确确实实能
容人。用这种人,是

听朗读 赏经典

第二十章 哀公问政。子曰："文武之政，布在方策。其人存，则其政举；其人亡，则其政息。人道敏政，地道敏树。夫政也者，蒲卢也。故为政在人，取人以身，修身以道，修道以仁。仁者，人也，亲亲为大。义者，宜也，尊贤为大。亲亲之杀，尊贤之等，礼所生也。（在下位不获乎上，民不可得而治矣。）故君子不可以不修身。思修身，不可以不事亲；思事亲，不可以不知人；思知人，不可以不知天。"

译文

第二十章 鲁哀公向孔子询问政事。孔子说："周文王、周武王的政治措施，都记载在典籍上了。这样的贤人在世，这些政事就能实施；他们去世，这些政事就废弛了。贤人治理国家，政事就能迅速推行；沃土植树，树木就能快速生长。政事就像芦苇的生长一般容易快速。所以处理好政事完全取决于人，要得到适用的人在于修养自身，修养自身在于遵循道德，遵循道德要以仁为本。仁，就是具有爱人之心，亲爱亲人是最大的仁。义，就是做事适宜，尊重贤人是最大的义。亲爱亲人要分亲疏，尊重贤人要有等级，这就产生了礼。所以君子不能不修身。想修身，不能不侍奉亲人；要侍奉亲人，不能不了解人；要了解人，不能不知天理。"

反文旁

两撇有别　横画上斜

文

撇捺伸展

中心紧凑，四周舒展，第二撇起笔靠近横的起笔位置。

文	文		文	文
政	政		政	政
敏	敏		敏	敏

听朗读 赏经典

以能保我子孙黎民，尚亦
有利哉！人之有技，媢疾
恶之；人之彦圣，而违之俾
不通，实不能容。以不能保
我子孙黎民，亦曰殆哉！"唯
仁人放流之，迸诸四夷，不
与同中国。此谓唯仁人为
能爱人，能恶人。见贤而不
能举，举而不能先，命也。见
不善而不能退，退而不能
远，过也。好人之所恶，恶人

竖弯钩

转折圆润　向上出钩

し

转折处圆润，横笔尾部略微上翘，转向上方出钩。

し	し		し	し
也	也		也	也
见	见		见	见

听朗读 赏经典

乎！夫孝者：善继人之志，善述人之事者也。春秋修其祖庙，陈其宗器，设其裳衣，荐其时食。宗庙之礼，所以序昭穆也；序爵，所以辨贵贱也；序事，所以辨贤也；旅酬下为上，所以逮贱也；燕毛，所以序齿也。践其位，行其礼，奏其乐，敬其所尊，爱其所亲，事死如事生，事亡如事存，孝之至也。郊社之礼，所以事上帝也。宗庙之礼，所以祀乎其先也。明乎郊社之礼、禘尝之义，治国其如示诸掌乎！"

译 文

第十九章 孔子说："周武王和周公，天下人都认为他们是最孝的人了吧！这样的孝：是善于继承先人遗志，善于完成先人未完的事业。每逢春秋举行祭祀，修缮祖庙，陈列祖先遗器，摆上先人衣裳，供奉时令食物。宗庙中的祭礼，用以序列左昭右穆各辈分；序列爵位，用来分辨贵贱；安排祭祀中的职事，用来判断子孙才能；晚辈向长辈敬酒，用以显示先祖的恩德惠及到低微者身上；宴饮时按照头发的颜色来区分长幼次序。供奉好先王的牌位，举行那时的祭礼，演奏那时的音乐，敬重先王所尊敬的人，爱护先王所爱护的人，侍奉亡者如同他在世时一样，侍奉亡者如同他活着时，这是最高的孝。祭祀天地的礼节，用来侍奉上帝。宗庙的祭礼，用来祭祀祖先。明白祭祀天地的礼节和四时祭祀的义理，治理国家就像观看手掌上的东西一样容易了。"

春字头

夫

撇捺舒展
三横等距

夫　夫　　夫　夫
春　春　　春　春
奏　奏　　奏　奏

三横略右上斜，平行等距，撇捺伸展，覆盖下部。

听朗读 赏经典

之 所 好，是 谓 拂 人 之 性，灾

必 逮 夫 身。

　是 故 君 子 有 大 道：必

忠 信 以 得 之，骄 泰 以 失 之。

生 财 有 大 道：生 之 者 众，食

之 者 寡，为 之 者 疾，用 之 者

舒，则 财 恒 足 矣。仁 者 以 财

发 身，不 仁 者 以 身 发 财。未

有 上 好 仁 而 下 不 好 义 者

也，未 有 好 义 其 事 不 终 者

也，未 有 府 库 财 非 其 财 者

译 文

　所以，做国君的人有正道：必定遵循忠诚信义，以获得天下；如果骄奢放纵，便会失去天下。生产财物也有正道：要让生产财物的人多，消费财物的人少；要让生产财物的人勤奋，消费财物的人节省。这样，国家财富便会经常充足了。仁爱的人仗义疏财以提高自身的德行而得民心，不仁的人不惜以生命为代价去聚敛财物。没有在上位的人喜爱仁德，而在下位的人却不喜爱忠义的；没有喜爱忠义而做事却半途而废的；没有国库里的财物不是属于国君的。

竖折折钩

斜度一致　折角不同

勹

勹　勹　　勹　勹
拂　拂　　拂　拂
骄　骄　　骄　骄

　短竖略向左斜，第一个转折较尖锐，第二个转折较圆润。

述之。武王缵大王、王季、文王之绪，壹戎衣而有天下。身不失天下之显名，尊为天子，富有四海之内，宗庙飨之，子孙保之。武王末受命，周公成文武之德，追王大王、王季，上祀先公以天子之礼。斯礼也，达乎诸侯大夫，及士庶人。父为大夫，子为士，葬以大夫，祭以士。父为士，子为大夫，葬以士，祭以大夫。期之丧，达乎大夫。三年之丧，达乎天子。父母之丧，无贵贱一也。"

第十九章 子曰："武王、周公，其达孝矣

译文

承了太王、王季、周文王的功业，身着战袍讨伐商纣王，一举夺取天下。他本身没有失掉显扬天下的美名，又成为尊贵的天子，拥有四海之内的疆土，社稷宗庙祭祀他，子子孙孙永保周朝基业。武王晚年才承受天命，等到周公才成就了文王、武王的德业，追尊太王、王季为王，又用天子之礼祭祀历代祖先。这种礼制，一直实行到诸侯、大夫、士以及庶人之中。按照这种礼制，如果父亲是大夫，儿子是士，父亲死后，就用大夫的礼安葬，用士的礼祭祀。如果父亲是士，儿子是大夫，父亲死后，就用士的礼安葬，用大夫的礼祭祀。服丧一周年的丧制，从平民通行到大夫为止。服丧三年的丧制，从庶民一直通行到天子。为父母服丧，不分身份贵贱，服期都是一样的。"

宝盖

宀

首点居中
横略上斜

宀　宀　　宀　宀
富　富　　富　富
宜　宜　　宜　宜

首点居中，左点稍向左斜，横笔略上斜。

听朗读 赏经典

也。孟献子曰："畜马乘不察
于鸡豚，伐冰之家，不畜牛
羊；百乘之家，不畜聚敛之
臣。与其有聚敛之臣宁有
盗臣。"此谓国不以利为利，
以义为利也。长国家而务
财用者，必自小人矣。彼为
善之，小人之使为国家，灾
害并至。虽有善者，亦无如
之何矣！此谓国不以利为
利，以义为利也。

译文

孟献子说："有马匹
车辆的士大夫之家，
就不该再去计较养
鸡养猪的小利；祭祀
能用冰的卿大夫家，
就不要再去养牛养
羊牟利；拥有百辆兵
车的诸侯之家，就不
要再去豢养搜刮民
财的家臣。与其有搜
刮民财的家臣，不如
有偷盗自家府库的
家臣。"这意思是说，
一个国家不应该以
财利为利益，而应该
以道义为利益。做了
国君却还一心想着
聚敛财货，这必然是
有小人在诱导。而那
国君还以为这些小
人是好人，让他们去
处理国家大事，结果
是天灾人祸一齐降
临。这时虽有贤能的
人，也没有办法挽救
了啊！所以，一个国
家不应该以财货为
利益，而应该以道义
为利益。

横撇

横回略斜　撇有弧度

ㄱ

轻入笔，向右行笔，
横画略斜；转折轻顿，再
向左下写撇画。

ㄱ	ㄱ		ㄱ	ㄱ
终	终		终	终
鸡	鸡		鸡	鸡

听朗读 赏经典

不可掩如此夫！"

第十七章　子曰："舜其大孝也与！德为圣人，尊为天子，富有四海之内，宗庙飨之，子孙保之。故大德必得其位，必得其禄，必得其名，必得其寿。故天之生物，必因其材而笃焉。故栽者培之，倾者覆之。《诗》曰：'嘉乐君子，宪宪令德。宜民宜人，受禄于天。保佑命之，自天申之。'故大德者必受命。"

第十八章　子曰："无忧者其惟文王乎！以王季为父，以武王为子；父作之，子

单人旁

亻

垂露竖

起笔于斜撇中部

斜撇长短适中；竖画接斜撇中部，为垂露竖。

亻	亻	亻	亻
保	保	保	保
佑	佑	佑	佑

听朗读　赏经典

中庸

第一章

天命之谓性，率性之谓道，修道之谓教。道也者，不可须臾离也，可离非道也。是故君子戒慎乎其所不睹，恐惧乎其所不闻。莫见乎隐，莫显乎微，故君子慎其独也。喜怒哀乐之未发，谓之中；发而皆中节，谓之和。中也者，天下之大本也；和也者，天下之达道也。致中和，天地位焉，万物育焉。

译文

第一章 上天赋予人的禀赋叫作性，遵循天性行事叫作道，按照道的原则修养叫做教。道是不可以片刻离开的，如果可以离开，那就不是道了。所以，君子在没有人看见的地方也是谨慎的，在没有人听见的地方也是有所畏惧的。越是隐秘的事情越容易显露，越是细微的事情越容易显现。所以君子在一人独处的时候更要谨慎。喜怒哀乐各种感情没有表现出来的时候，叫作中；表现出来以后符合节度，叫作和。中是天下的根本；和是天下普遍遵循的规律。达到中和的境界，天地便各在其位了，万物的生长就繁茂了。

听朗读 赏经典

身。"

第十五章 君子之道,辟如行远必自迩,辟如登高必自卑。《诗》曰:"妻子好合,如鼓瑟琴。兄弟既翕,和乐且耽。宜尔室家,乐尔妻帑。"子曰:"父母其顺矣乎! "

第十六章 子曰:"鬼神之为德,其盛矣乎! 视之而弗见,听之而弗闻,体物而不可遗。使天下之人,齐明盛服,以承祭祀,洋洋乎! 如在其上,如在其左右。《诗》曰:'神之格思,不可度思,矧可射思。'夫微之显,诚之

示字旁

接竖的起点

注意夹角

礻

垂露竖

横撇转折处在首点的下方,垂露竖起笔位于撇画中间稍靠上的位置。

礻　礻　礻　礻

视　视　视　视

神　神　神　神

译文

第十五章　君子实行中庸之道,就像走远路一样,必定要从近处开始;就像登高山一样,必定要从低处起步。《诗经》说:"妻子、儿女家庭和睦,就像鼓瑟弹琴一样。兄弟关系融洽,和气又快乐。让你的家庭美满,让你的妻儿幸福。"孔子赞叹说:"这样父母也就顺心了啊!"

第十六章　孔子说:"鬼神的功德大得很啊!虽然看也看不见,听也听不到,但它的功德却体现在万物中使人无法离开它,使得天下的人都斋戒净心,穿着盛大隆重的服饰去祭祀它,无所不在啊!好像就在你的头上,好像就在你左右。《诗经》说:'神的降临,不可揣测,怎么能够怠慢不敬重呢?'鬼神从隐微到功德显著,是如此真实而难以掩藏!"

听朗读 赏经典

第二章　仲尼曰："君子中庸，小人反中庸。君子之中庸也，君子而时中；小人之中庸也，小人而无忌惮也。"

第三章　子曰："中庸其至矣乎！民鲜能久矣！"

第四章　子曰："道之不行也，我知之矣：知者过之，愚者不及也。道之不明也，我知之矣：贤者过之，不肖者不及也。人莫不饮食也，鲜能知

心字底

心　心　心　心
忌　忌　忌　忌
愚　愚　愚　愚

心字底的三个点写法各异，高低错落，笔断意连。

谨，有所不足，不敢不勉，有余不敢

尽。言顾行，行顾言，君子胡不慥慥

尔？"

第十四章 君子素其位而行，不愿乎其

外。素富贵，行乎富贵；素贫贱，行

乎贫贱；素夷狄，行乎夷狄；素患

难，行乎患难。君子无入而不自得

焉。在上位，不陵下；在下位，不援

上。正己而不求于人，则无怨。上

不怨天，下不尤人。故君子居易以

俟命，小人行险以徼幸。子曰："射

有似乎君子，失诸正鹄，反求诸其

译文

实践平常的道德，谨慎平常的言语，还有不足的地方，不敢不再努力，言谈要留余地，不说过头话。言论符合自己的行为，行为符合自己的言论，这样贤德的人怎么会不忠厚诚实呢？"

第十四章 君子按照现在的地位去做应做的事，不羡慕这以外的事情。处于富贵的地位，就做富贵人应做的事；处于贫苦的地位，就做贫苦人应做的事；处于边远的地方，就做在边远地方应做的事；处于患难中，就做在患难中做的事。君子无论处于什么情况下都是安然自得的。处于上位，不欺辱在下位的人；处于下位，不攀附在上位的人。端正自己而不苛求别人，这样就不会有抱怨。上不抱怨天，下不抱怨人。所以君子安于现状来等待天命，小人却铤而走险怀着侥幸妄图获得非分的东西。孔子说："贤德的人立身处世就像射箭，射不中不怪靶子不正，要回过头来寻找自身技艺的问题。"

左耳刀

阝

耳刀要小巧，垂露竖长直。

阝	阝		阝	阝
陵	陵		陵	陵
险	险		险	险

听朗读 赏经典

味也。"

第五章　子曰："道其不行矣夫。"

第六章　子曰："舜其大知也与！

舜好问而好察迩言，隐恶

而扬善，执其两端，用其中

于民，其斯以为舜乎"！

第七章　子曰："人皆曰予知，驱

而纳诸罟擭陷阱之中，而

莫之知辟也。人皆曰予知，

择乎中庸而不能期月守

也。"

第八章　子曰："回之为人也，择

乎中庸，得一善，则拳拳服

膺而弗失之矣。"

听朗读　赏经典

跃于渊。"言其上下察也。君子之

道,造端乎夫妇,及其至也,察乎天地。

第十三章 子曰:"道不远人。人之为道而

远人,不可以为道。《诗》云:'伐柯伐

柯,其则不远。'执柯以伐柯,睨而

视之,犹以为远。故君子以人治人,

改而止。忠恕违道不远,施诸己而

不愿,亦勿施于人。君子之道四,丘

未能一焉:所求乎子以事父,未能

也;所求乎臣以事君,未能也;所求

乎弟以事兄,未能也;所求乎朋友

先施之,未能也。庸德之行,庸言之

译文

第十三章 孔子说:"道不能离开人。如果有人实行道却离开人,那就不可能实行道。《诗经》说:'砍削斧柄,砍削斧柄,斧柄的样式就在眼前。'握着斧柄砍削树木来做斧柄,不会有什么差异,但如果斜眼去看,还以为差异很大。所以君子根据为人的道理来治理人,只要他能改正错误实行道就可以。一个人做到忠恕,离道就不远了,自己不愿意的事,也不要强加给别人。君子的道有四项,我孔丘连其中一项也做不到:用我所要求儿子侍奉父亲的标准来孝顺父亲,我没有做到;用我所要求臣子服侍君王的标准来竭尽忠诚,我没有做到;用我所要求的弟弟对哥哥敬重恭顺,我没有做到;用我所要求朋友应该先做到的,我没有做到。

走 之

横折折撇收紧 平捺舒展

辶

首点高悬,横折折撇收紧,忌写成"3",平捺一波三折。

辶	辶		辶	辶
道	道		道	道
远	远		远	远

听朗读 赏经典

第九章

子曰："天下国家可均
也，爵禄可辞也，白刃可蹈
也，中庸不可能也。"

第十章

子路问强。子曰："南方
之强与？北方之强与？抑而
强与？宽柔以教，不报无道，
南方之强也，君子居之。衽
金革，死而不厌，北方之强
也，而强者居之。故君子和
而不流，强哉矫！中立而不
倚，强哉矫！国有道，不变塞
焉，强哉矫！国无道，至死不
变，强哉矫！"

译文

第九章 孔子说："天下国家是可以治理的，爵位俸禄是可以放弃的，锋利的刀刃是可以践踏而过的，但中庸却是不容易做到的。"

第十章 子路问什么是强。孔子说："你问的是南方的强呢？还是北方的强呢？或者是你认为的强呢？用宽容柔和的精神去教育人，人家对我蛮横无理也不报复，这是南方的强，品德高尚的人具有这种强。枕着兵器铠甲睡觉，即使死也在所不惜，这是北方的强，勇武好斗的人就具有这种强。所以，品德高尚的人性情平和而不随波逐流，这才是真强啊！保持中立不偏不倚，这才是真强啊！国家政治清明时，不改变志向，这才是真强啊！国家政治黑暗时，能坚持操守至死不变，这才是真强啊！"

听朗读 赏经典

第十一章 子曰："素隐行怪，后世有述焉，吾弗为之矣。君子遵道而行，半途而废，吾弗能已矣。君子依乎中庸，遁世不见知而不悔，唯圣者能之。"

第十二章 君子之道费而隐。夫妇之愚，可以与知焉，及其至也，虽圣人亦有所不知焉。夫妇之不肖，可以能行焉，及其至也，虽圣人亦有所不能焉。天地之大也，人犹有所憾。故君子语大，天下莫能载焉；语小，天下莫能破焉。《诗》云："鸢飞戾天，鱼

译文

第十一章 孔子说："寻找隐僻的歪门邪道，做怪诞的事情来欺世盗名，后世也许会有人记述他，但我绝不会这样做。有贤德的人遵照中庸之道去做事，但半途而废不能坚持，而我是绝不会停止的。真正的君子遵循中庸之道，即使一生不被人知道也不后悔，这只有圣人才能做得到。"

第十二章 君子的道用途广大而体态精微。普通男女虽然愚昧，也能知道君子的道，但它最精微的境界，即便是圣人也有不清楚的地方。普通男女虽然不贤明，也可以实行君子的道，但它最精妙的境界，即便是圣人也有做不到的地方。天地如此之大，但人们仍不满足。所以，君子说的"大"，就是大得整个天下都装不下；君子说的"小"，就是小得连一点儿也分不开。《诗经》说："老鹰飞向高空，鱼儿跃入深渊。"这是说君子的道上下分明。君子的道，开始于普通男女都能懂的地方，但它到了最精妙的境界却能够明察整个天地。

竖心旁

③
①忄②
左低右高

先写两点，后写中竖。整体左点低，右点高。

忄	忄	忄	忄
怪	怪	怪	怪
憾	憾	憾	憾

听朗读 赏经典